大是文化

大人的
靜心摺紙

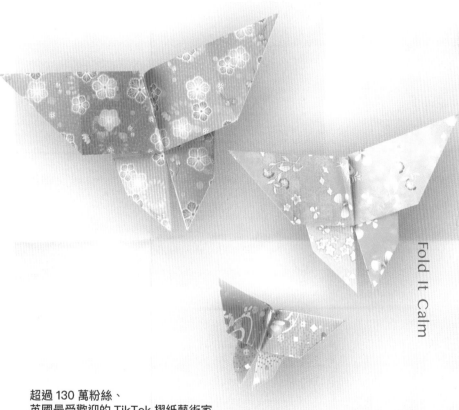

一個人、一群人，動手摺，腦袋放空了，壓力也歸零。
25款看圖就能完成的紓壓小物。

Fold It Calm

超過 130 萬粉絲、
英國最受歡迎的 TikTok 摺紙藝術家
吳伊晶（Li Kim Goh）──**著**

曾秀鈴 ──譯

目次

＊內附 60 秒作者示範影片

Chapter 1

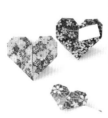

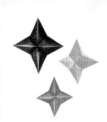

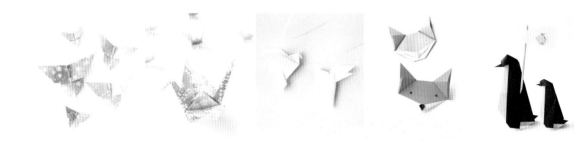

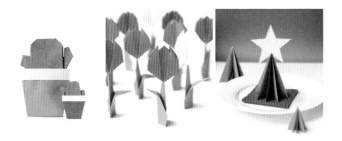

Chapter 4

心情、桌子一起亮起來

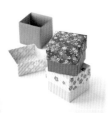

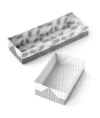
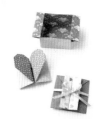

Chapter 5

趣味包裝，送禮像遊戲 ········ 147

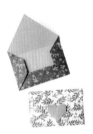

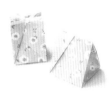
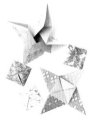

作者介紹

吳伊晶（Li Kim Goh）

插畫家、平面設計師和手作創客。因為小時候媽媽曾教她摺紙船，讓她從小就喜歡摺紙。

她將摺紙影片放在網路上分享，至今已累積超過 130 萬粉絲。她發現，摺紙可以幫助她保持頭腦清醒和擺脫壓力，因此期望透過舒緩的影片和簡單的摺紙技巧，讓每個人都能在摺紙中找到平靜。

YOUTUBE @kimigami

TIKTOK @kimigami

譯者介紹

曾秀鈴

臺大外文系畢業，現為專職譯者。熱愛知識和自由的水瓶座，在翻譯的燒腦和頓悟中尋找平衡與快樂。譯作賜教：ring0126@hotmail.com。

推薦語

　　幾年前，我深深愛上摺紙。愛上紙的觸感、色彩、紋樣、氣味，與靜默中紙片凹摺時所發出的微小聲響。這些豐富且細緻的感官饗宴，讓我能夠專注當下，亦能讓我進入一種心流（flow）狀態，覺察到自身慣性。在對齊與對不齊之間，品味著從平面變成立體的創造。好高興有這麼一本摺紙靜心的書，讓初學者也能輕鬆進入摺紙的殿堂，享受其帶來的靜心與喜悅。對不齊也沒關係，摺就對了！

醫師、心律冥想導師、蘇菲行者／卡希拉

　　還記得曾親手摺出來的動物、花朵，一個個都是對摺紙的珍貴啟蒙記憶。紙張是最好取得的媒介，無論是自己摺，或透過老師或同學間的交流，都能獲得滿滿成就感。本書步驟非常詳盡，一個人在家練習，或跟著孩子們一起實作，都能輕鬆完成作品，非常推薦給想用摺紙豐富生活的你！

摺學主義立體書工作室／紙藝師賴冠傑

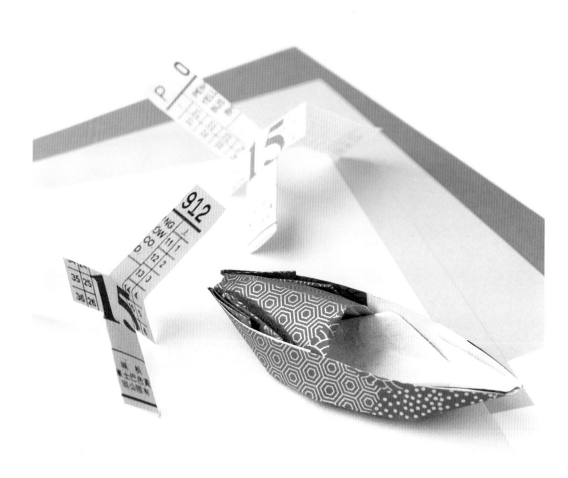

前言

動手，最療癒

　　我這一生都熱愛摺紙。在我的成長過程中，沒有很多玩具或電動。我們家有四個孩子，我們會拿手邊的東西湊合著玩，通常只有色鉛筆和紙。

　　我所擁有的童年早期記憶之一，便是用紙摺出舢板船，那是媽媽教我做的紙玩具，可以在水上漂流。船的一側有船頂，小時候，我喜歡做兩個大的舢板船，穿在腳上假裝是拖鞋；或是把鉛筆和文具收進舢板船後，擺在桌上裝飾。

　　我的童年有許多跟摺紙有關的美好回憶。週末是我們的家庭日，父母會帶我們去游泳、野餐或看電影。我們家沒有汽車，總是搭乘大眾交通工具出門，而所有的門票、入場券都被我們留下來摺紙。

　　六口之家會得到很多票券，因此我們做了很多東西。跟兄弟姊妹一起製作這些玩具非常有趣。我記得，我們曾做過一架可以飛行的直升機，會在空中旋轉後慢慢降落——把公

車票做成直升機，真的很酷。

　　只需要幾個步驟，就能讓一張扁平的紙，變成特別的東西，令我感到驚喜不已。我深深著迷於摺紙的藝術，不只過去著迷，我相信還會持續到永遠。

60 秒短影片分享摺紙教學

　　近幾年，我開始與更多人分享我對摺紙的熱愛。2020年，新冠肺炎（COVID-19）疫情大流行期間，我的丈夫建議我把摺紙影片上傳到 TikTok（按：智慧型手機短影片社交應用程式，由中國字節跳動公司創辦營運，中國國內的程式為「抖音」，中國以外則為 TikTok）。

　　剛開始我的意願並不高——因為我認為 TikTok 上大多是跳舞的影片——但我覺得能夠分享作品、為其他人提供娛樂也不錯。以前我曾在部落格上傳一些可列印的摺紙練習，但是當工作變得太忙碌後，就沒時間再做這件事了。

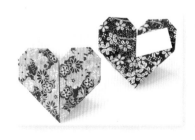

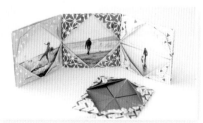

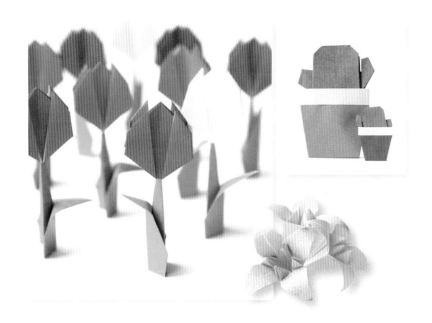

　　因為疫情，我有了多餘的時間，於是我便開始在 TikTok 分享摺紙影片。粉絲快速增加，讓我感到十分驚訝。有人喜歡、評論我的作品，而且想要看更多我的創作，這種感覺真的很棒，也促使我繼續創作更多作品。

　　我選擇分享簡單的教學過程，影片大多在 60 秒以內。在這一分鐘的影片中，我會仔細解說摺疊、展開和壓出摺線等每個步驟，這些都是重要的細節。我在看 TikTok 上其他製作紙工藝或摺紙的影片時，發現大多數影片都沒有清楚、詳細的製作過程，然而，這對我來說非常重要。

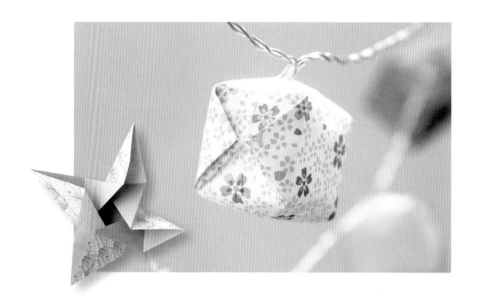

腦袋放空，壓力也跟著歸零

我覺得摺紙的過程很能撫慰人心，而觀眾在看我摺紙時似乎也有相同感覺。

對我來說，摺紙既有趣又放鬆，能讓我遠離電腦，並用我的雙手實際做點什麼。

在紙上壓出準確的摺線，一步一步創作出美麗的小物件時，能帶給我一種滿足感。就像編織、塗鴉、繪畫和園藝，都能帶給我平靜和放鬆的感覺，我在摺紙時，腦袋完全放空，壓力也完全歸零。

　　我一直很享受摺紙時的平靜。它讓我能活在當下，且有助於我不斷發揮創造力。我喜歡挑戰自己，創作出新的東西，也享受完成時所帶來的成就感。

　　摺紙教會我要有耐心，即使遇上困難的步驟或樣式，我也能沉下心來，不會感到沮喪。我從摺紙學習到足夠的耐心，還曾有人因此建議我嘗試冥想！

　　希望你跟著這本書摺紙時，也能擁有相同平靜的感覺。每個摺紙樣式應該都能帶給你 5 至 10 分鐘心靈的放鬆。本書的教學中，有些是常見的經典，有些是我自己的創作，全都適合初學者，且兼具實用和美觀。

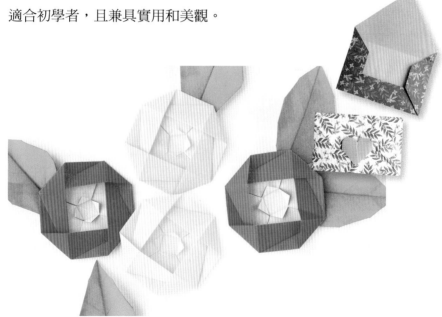

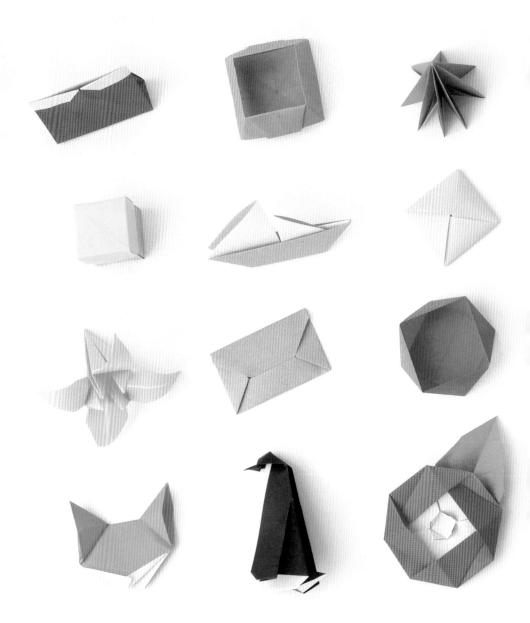

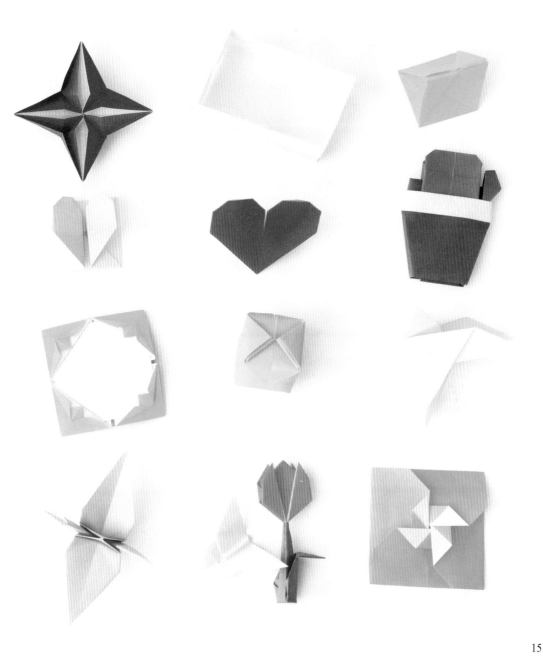

基本摺法與符號，靜心基本功

本書每個單元都根據吉澤章─蘭德列特系統
（Yoshizawa-Randlett system，國際通用的摺紙步驟圖
符號系統），提供詳細的步驟分解圖。而從 2D 角度
很難清楚顯示的部分，則另外加入 3D 視角。

接下來，我將介紹一些你在開始摺紙前，必須了
解並學會的知識：摺紙符號、摺紙類型和摺紙基本型。
當你感到疑惑時，請隨時回來參閱這些頁面。

一旦你學會基本型，不需要再去搜尋任何
YouTube 上的摺紙教學影片，你就能根據圖表說明成
功摺出任何圖形，不再局限於本書介紹的摺紙樣式。

能夠看得懂圖表，其實才是學習摺紙的正確方法，
道理跟理解數學公式差不多，但更簡單！

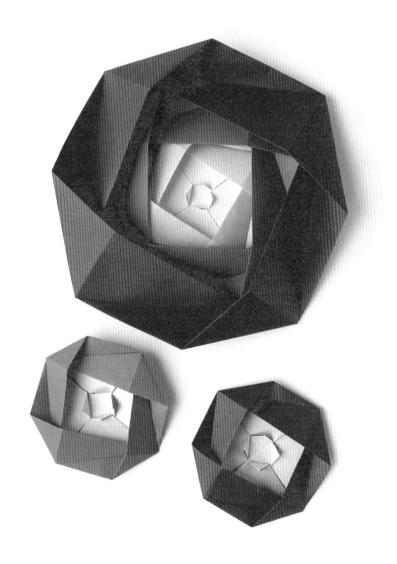

谷摺

沿著虛線向前摺

山摺

沿著綠線向後摺

壓出摺線

摺過去再攤回

段摺

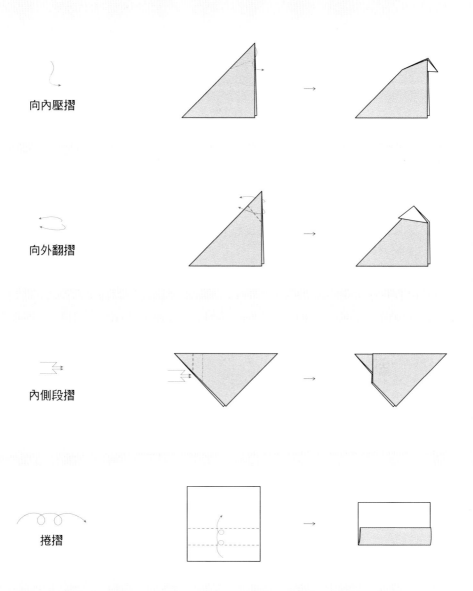

向內壓摺

向外翻摺

內側段摺

捲摺

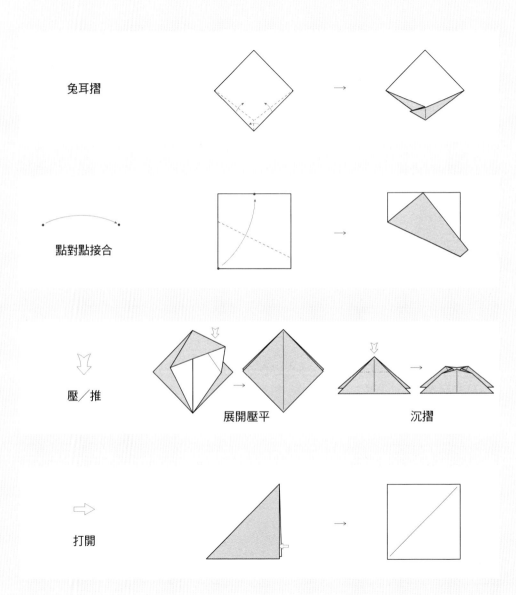

兔耳摺

點對點接合

壓／推

展開壓平 沉摺

打開

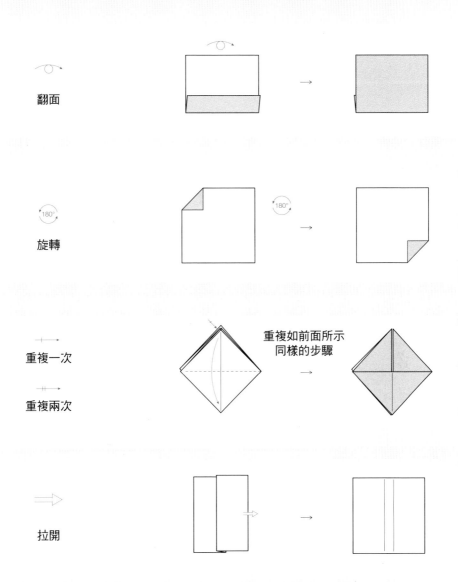

翻面

旋轉

重複一次

重複兩次

重複如前面所示
同樣的步驟

拉開

摺紙基本型

摺紙基本型，是許多摺紙樣式的基礎和起點。

基本型就是剛開始摺紙時，一系列的摺紙動作。你會發現，許多不同的摺紙樣式，在一開始都使用了相同的基礎。

正方基本型（preliminary）和水雷基本型（waterbomb），是最常見的兩種基本型，尤其在傳統摺紙樣式中經常使用。

此處涵蓋的摺紙基本型，適用於本書中所有摺紙：正方基本型、水雷基本型、風箏基本型（kite）、菱形基本型（diamond）、坐墊基本型（blintz）、紙鶴基本型（bird）、船的基本型（boat）和青蛙基本型（frog）。

當你在摺正方基本型和水雷基本型時，會學到壓摺；在摺紙鶴基本型和青蛙基本型時，會學到花瓣摺。一旦掌握了這些基礎，就能摺出大部分的傳統樣式，甚至還能利用它們，發展出屬於你自己的摺紙創作。

正方基本型

1 紙張斜放如菱形，紙從
 上面往下對摺。

2 將三角形對摺，右邊的
 角對齊左邊的角。

3 上層紙張提起，往右拉。

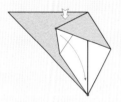

4 紅點對紅點接合，對齊
 摺線和中間，展開壓平
 成菱形。

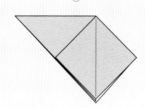

5 翻面。

6 上層紙張提起，往左拉。

7 紅點對紅點接合，對齊
 摺線和中間，展開壓平
 成菱形。

正方基本型
完成！

**正方基本型
這樣摺！**

水雷基本型

1 上下邊對齊對摺。

2 再對摺，右邊對齊左邊。

3 將上層紙張提起，箭頭所示的那一角往右拉。

4 將摺線對齊中間，展開壓平成三角形。

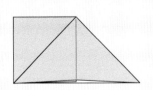

5 翻面。

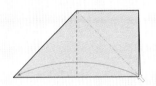

6 將上層紙張提起，箭頭所示的那一角往左拉。

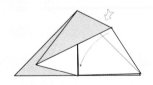

7 將摺線對齊中間，展開壓平成三角形。

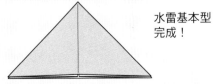

水雷基本型完成！

風箏基本型

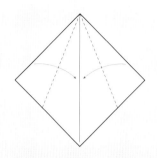

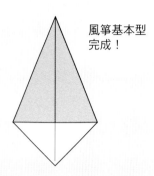

風箏基本型
完成！

1 紙張斜放如菱形，垂直
對摺後打開。

2 將上面兩邊對齊中間摺
線，摺至中間。

菱形基本型

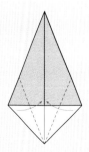

菱形基本型
完成！

1 先做一個風箏基本型。
接著，再把下面兩邊摺
至中間。

坐墊基本型

1 紙張斜放如菱形，水平和
垂直對摺後打開。

2 將四個角往中間摺。

坐墊基本型
完成！

紙鶴基本型

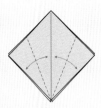

1 先做一個正方基本型（參考第 24 頁）。接著，將下面兩邊（只有最上層紙張）摺至中間後打開。

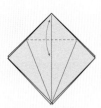

2 頂部向下摺至中間（沿著步驟 1 摺線的頂端）後打開。

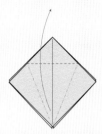

3 將底部的角（只有最上層紙張）向上拉。

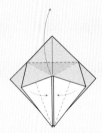

4 提起最上層紙張時，沿著步驟 1 摺線，將兩側摺至中間。

5 壓平，做出花瓣摺。

6 翻面。

7 重複步驟 1-5，做出另一個花瓣摺。

紙鶴基本型完成！

船的基本型

1 沿著兩條對角線，對摺
 後打開。

2 接著，水平和垂直也對
 摺，摺出摺線後打開。

3 左右兩邊對齊中線，往
 中間摺。

4 上下兩邊往中間摺，摺
 出摺線後打開。

5 打開紙的上半部，沿著
 圖示線摺。

6 上半部向下摺並壓平。

7 打開紙的下半部，沿著
 圖示線摺。

8 下半部往上摺並壓平。

船的基本型
完成！

青蛙基本型

1 先做一個正方基本型（參考
第24頁）。接著，打開右
側，右上蓋提至左邊。

2 將摺線對齊中間，展開
壓平。

3 將右上蓋往左摺。

4 打開右側，右上蓋提至
左邊。

5 重複步驟2。

6 翻面。

7 打開右側，右上蓋提至
左邊。

8 重複步驟2

9 將右上蓋往左摺。

10 打開右側，右上蓋提至
 左邊。

11 重複步驟 2。

12 將底部兩邊（只有上層
 紙張）對齊中間，摺出
 摺線後打開。

13 中心紅點向上提，將兩
 側摺至中間。

14 紅點對紅點接合並壓平，
 完成花瓣摺。

15 三角形上蓋往下摺。

青蛙基本型
完成！

16 另外三個面也重複步驟
 12-15。

Chapter 1

摺紙小物，
創造難忘聚會

01 帆船，派對上的可愛飾品

傳統的摺紙帆船，造型既可愛又有趣，且製作方式簡單，適合所有年齡層和初學者，還能學到向內壓摺的技巧。

它有兩個帆，能露出紙反面的花樣（因此，很適合用雙面都有圖案的紙），而且能自行站立（只要把船後方的三角形往下摺），還有好幾個夾層能插入記事卡，非常適合當作餐桌上的座位牌。

此外，帆船還可用於裝飾兒童房間，或當作派對上的可愛小裝飾品；也能將帆船用繩子串起來製作成吊飾，或作為父親節賀卡、禮品吊牌等。

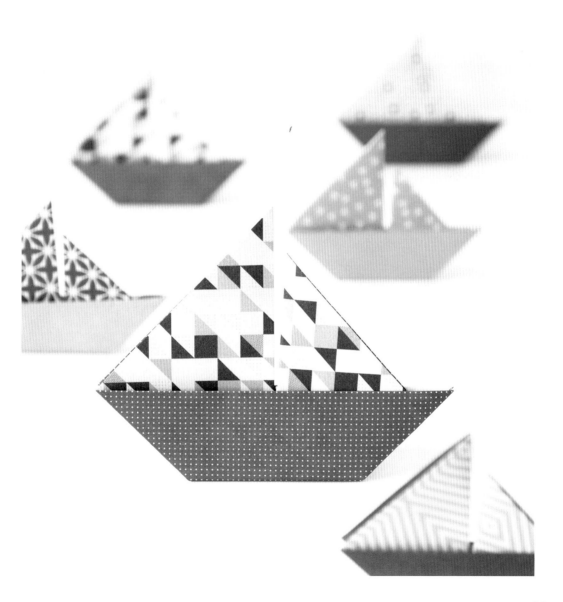

1 沿著虛線對摺後打開。

2 沿著虛線對摺後打開。

3 翻面。

4 上方的角和底部的角摺
　至中間。

5 將下半部往上摺。

6 左右兩邊向內翻摺。

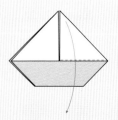

7 將底部的角對齊中線，
　向上摺至中間。

8 翻面。

9 將右邊的三角形紙片向
　下摺。

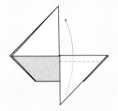

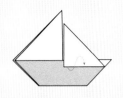

10 右邊三角形紙片，沿著
　　圖示線向上摺。

11 將三角形底部（摺起來
　　的部分）塞入船底部的
　　口袋中。

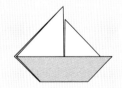

帆船完成了！

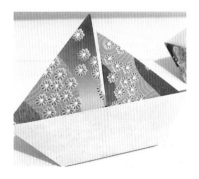

編輯的靜心體悟

步驟 6 可能有點難懂，其實只
要摺出圖中山摺線（上下層共
四條），再把底下的角摺進去
就好（若看不懂時，可以先看
下一個步驟的圖）。

02 相框，串起兒時點滴回憶

這個相框能展示你喜歡的照片、繪畫或格言，不但看起來很可愛，而且不花什麼錢。它也可以是禮品吊牌；用漂亮的紙品製作，能放在房間當擺飾。如果在它的背面加個磁鐵，就能貼在冰箱上。

你也可以製作雙重相框或風琴式相框，輕鬆連接多個相框，並能讓相框自行站立。

以邊長 15 公分的正方形紙來摺，能放入一張 7×7 公分的照片，成為口袋大小的漂亮小相框。

製作基礎：船的基本型（參考第 29 頁）。

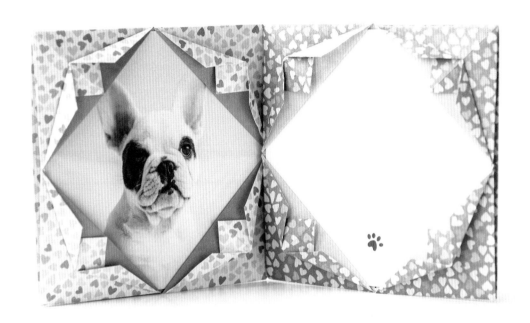

1 沿虛線對摺後打開。

2 沿虛線對摺後打開。

3 左右兩邊對齊中線，往中間摺。

4 上下兩邊往中間摺，摺出摺線後打開。

5 打開紙的上半部，沿著圖示線摺。

6 上半部向下摺並壓平。

7 打開紙的下半部，沿著圖示線摺。

8 下半部往上摺並壓平，成為船的基本型。

9 在圖示線處做出四條谷
摺線，讓左右的四個紅
點接合上下兩個紅點，
接著展開壓平。

10 將裡面的角外翻，對齊
外面的角摺過去。

11 提起四個角的上層紙
張往內摺，對齊步驟
10 的摺線。

12 再將步驟 11 摺出來的
三角形，旁邊兩個小三
角形的角往內摺，如圖
所示。

相框完成了！
請翻開下一頁，
繼續完成
雙重相框。

1 將相框內層的三角形紙
　片，往外拉開壓平。

2 相框現在有個指向右側
　的三角形紙片。

3 將三角形紙片插入第二
　個相框的左側口袋。

4 將相框內層的菱形對摺
　（如圖示谷摺線處），
　以固定相框。

雙重相框
完成了！

接下來，你可以隨
心所欲組合，做出
風琴式相框。

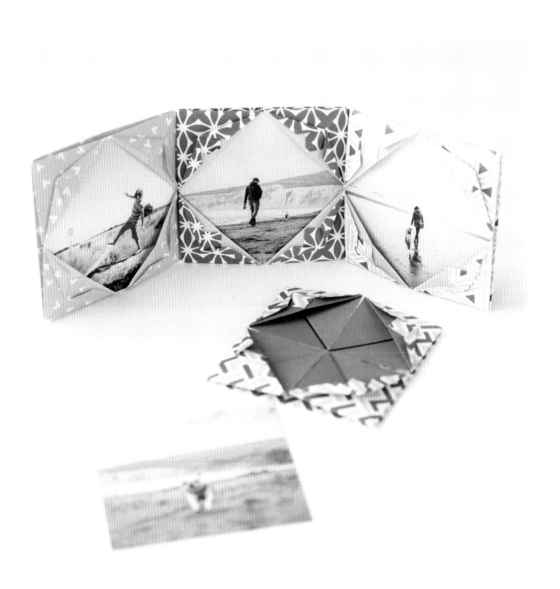

03 心型名牌，聚會最佳紀念品

我創作的這個浪漫心型名牌，保證會讓你的客人留下深刻印象。

心型摺紙有兩個口袋能放卡片，前後各一個。如果用邊長 15 公分正方形的紙來摺，後方口袋可放置一張 6×5 公分的記事卡，前方口袋則可放置一張 6×2 公分的小卡。

這個設計簡單又時尚，非常適合當作餐桌布置，在特殊宴會、家庭聚會、生日派對和親密朋友的聚會上皆可使用。你可以選擇喜歡的紙，以呼應派對主題或聚會風格。

多功能的心型摺紙，能讓客人將它當作紀念品帶回家，還可以當成書籤使用。

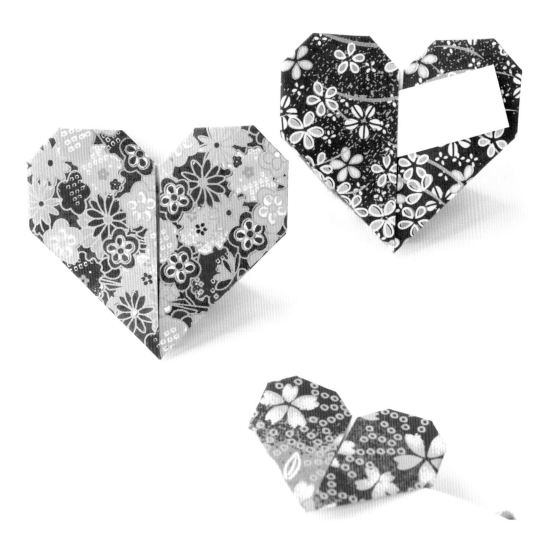

1 將紙張上下對摺後打開。

2 紙張下半部對齊中線，
　摺出摺線後打開。

3 將紙張左右對摺後打開。

4 左右兩邊向中間摺，在紙
　張下半部壓出一條小摺線
　後打開（如圖示）。

5 將兩側紙張對齊步驟 4
　的摺線，在紙張下半部
　做出摺線（如圖示谷摺
　線）後打開。

6 將上方的左右兩個角，
　向下摺到中間。

7 翻面。

8 將頂點向下拉，對齊紅
　點處。

9 將步驟 8 對齊的點壓好
　（紅色 x 標示處），接
　著翻面。

10 紙張兩邊沿著步驟 5 製
　 作的摺線，向內摺並壓
　 平（此時上方反摺紙片
　 要攤開）。

11 再將兩邊向內摺，如圖
　　所示。

12 將上方的角向下摺，做
　　出兩個三角形。

13 將兩個頂角向下摺。

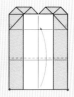

14 底邊沿著紙張下半部摺線
　　更高一點往上摺（如圖示
　　谷摺線），邊角塞入三角
　　型口袋中（紅點拉到紅色
　　虛線圈圈中）。

15 底部兩個角向上摺。

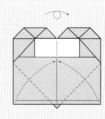

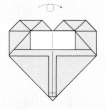

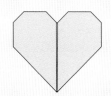

心型名牌
完成了！

16 翻面。

可以將卡片插入後
方口袋，或前方的
縫隙中。

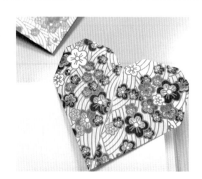

編輯的靜心體悟

像步驟 4 和 5 這種只有摺出一
半摺線，甚至只是壓一下，會
帶來跟對摺整張紙完全不同的
療癒感受。

04 紙氣球，彩色的小燈罩

摺紙氣球，也被稱為水炸彈或水氣球，是可愛的傳統摺紙。它是一個充氣紙玩具，你可以把它當成球來玩，或是裝滿水做成水炸彈──但最好在紙溼透之前扔掉它！

紙氣球很環保，可作為乳膠水球的替代品。它除了是個有趣的紙玩具外，也非常適合居家裝飾。我最喜歡將紙氣球拿來當作彩色小燈罩，在裡面放入 LED 燈，根據紙的圖樣和顏色，會創造出不同氛圍的燈光效果。此外，單純串成一串、吊起來當掛飾也很可愛。

製作基礎：水雷基本型（參考第 25 頁）。

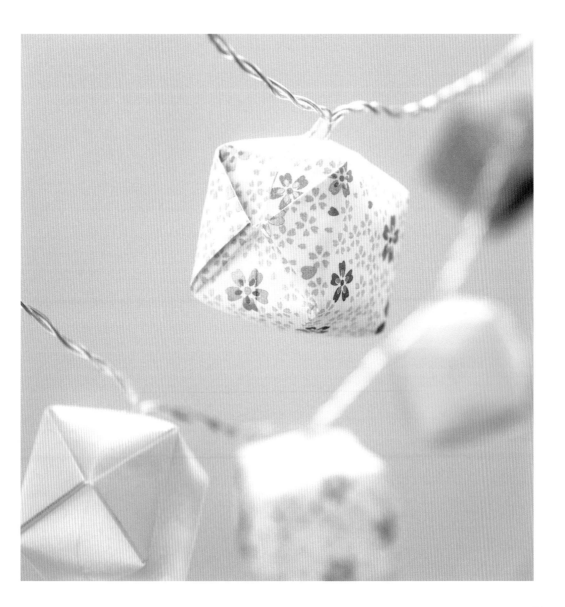

1 將紙上下對摺。

2 接著再左右對摺。

3 將上層紙張提起,箭頭所
示的那一角往右拉。

4 將摺線對齊中間,展開
壓平成三角形。

5 翻面。

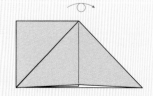

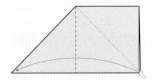

6 將上層紙張提起，箭頭
　 所示的那一角往左拉。

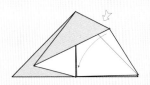

7 將摺線對齊中間，展開
　 壓平成水雷基本型。

8 將上層紙張的底邊往中
　 間摺。

9 再將步驟 8 摺出的兩個
　 三角形中，左右兩個角
　 往中間摺（如圖示）。

10 將頂角的兩個小三角形
　　（只有最上層紙片）向
　　下拗。

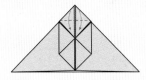

11 將步驟 10 的三角形紙
　　片往下塞入口袋。

12 翻面。

13 將上層紙張的底邊往中
　　間摺。

14 將左右兩個角往中間摺
　　（同步驟 9）。

15 將頂角的兩個小三角形
　　向下拗（同步驟 10）。

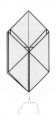

16 將步驟 15 的三角形紙
片往下塞入口袋。

17 從底部的洞吹氣,讓紙
氣球膨脹起來。

紙氣球
完成!

編輯的靜心體悟

紙氣球摺好吹氣時,漸漸膨脹
起來的感覺很療癒。除了可以
當燈罩之外,它也是個不錯的
貓咪玩具。

05 把星星串起來，家裡好溫馨

　　這種傳統的四角星樣式既簡單又美麗。如果你已經會摺紙鶴（若不會，可參考第 68 頁），摺星星便易如反掌。它與摺紙鶴的步驟基本上相同，只是一開始以坐墊基本型為基礎。

　　作品完成後有立體效果，無論從哪一面看起來都很漂亮。成品正面能稍微看到紙張反面的花樣，因此你在製作時，不妨使用兩面有不同顏色或圖案的紙。

　　可以用繩子串起來做成掛飾，或用來裝飾禮物。這種聖誕裝飾既簡單又省錢，優雅又美麗。

製作基礎：坐墊基本型（參考第 27 頁）和
　　　　　　正方基本型（參考第 24 頁）。

星星這樣摺！
作者示範 60 秒影片

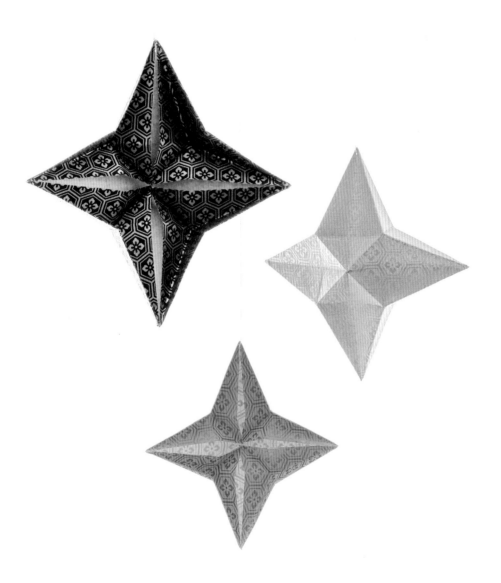

1 將紙張沿兩條對角線對
摺後打開。

2 將所有角向中間摺，做
出坐墊基本型。

3 從上往下對摺。

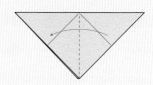

4 再將三角形對摺。

5 將上層紙張提起，往右
拉，展開壓平成菱形。

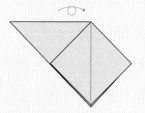

6 翻面。

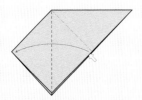

7 將上層紙張提起，往左
　拉，展開壓平成正方基
　本型。

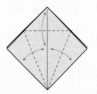

8 將下方兩個邊（只有上層紙
　張）摺至中間後打開。將頂
　部向下摺出摺線後打開（如
　圖所示）。

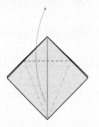

9 將底部的角（只有上層
　紙張）向上拉。

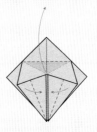

10 底部的角向上拉時，兩
　　邊向內摺。

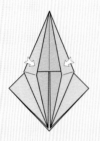

11 兩邊壓平，做出花瓣摺。

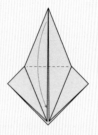

12 將上方的紙片向下摺。

13 翻面，重複步驟 8-12，
在另一邊做出花瓣摺。

14 旋轉 180 度。

15 將四個角拉開。

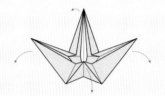

16 持續小心的拉開，直到
能看見裡面那一層。

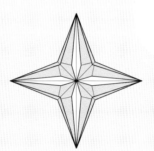

星星掛飾
完成了！

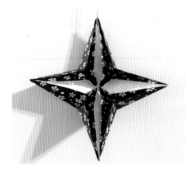

編輯的靜心體悟

步驟 8-13 的花瓣摺，可能會
因為紙張厚度而有點難度，其
實只要確實壓好摺線就簡單很
多！專心摺精準的摺線，會有
意想不到的平靜感。

Chapter 2

你摺，他也摺，
親子共處好療癒

06 蝴蝶，蝴蝶，生得真美麗

　　摺蝴蝶的方法其實有很多種，不過這裡要介紹的是傳統摺法，以船的基本型作為基礎。步驟簡單，非常適合初學者，成果美麗又精緻。

　　使用漂亮的紙來製作蝴蝶，能成為有趣的春季家居裝飾，可以貼在牆上、窗戶或植物的花朵上！

　　蝴蝶非常適合用來當作掛飾、禮品吊牌或卡片，送給特別的人當作紀念品也很不錯。

製作基礎：船的基本型（參考第 29 頁）。

**蝴蝶
這樣摺！**

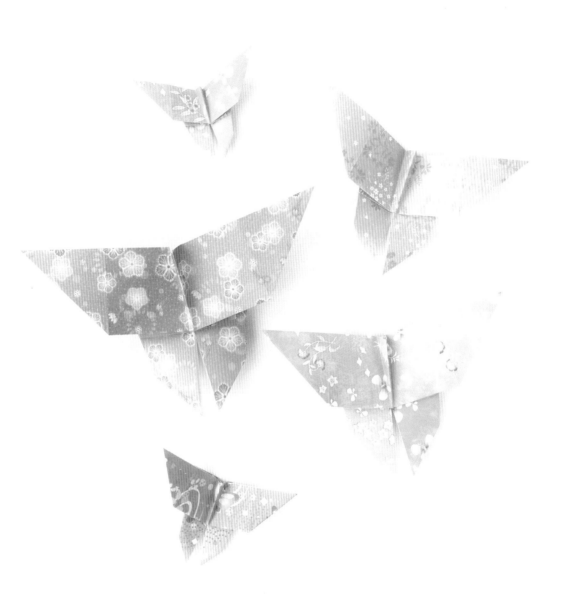

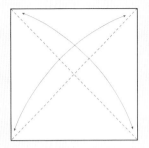

1 沿虛線對摺後打開。

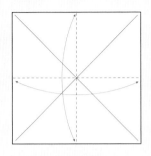

2 沿虛線對摺後打開。

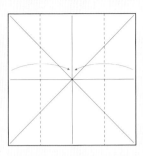

3 左右兩邊對齊中線，往中間摺。

4 上下兩邊往中間摺，摺出摺線後打開。

5 打開紙的上半部，沿著圖示線摺。

6 上半部向下摺並壓平。

7 打開紙的下半部，沿著圖示線摺。

8 下半部向上摺並壓平，做出船的基本型。

9 將下方兩個角向下摺。

10 依圖示線，將下半部的左右兩個角向內摺。

11 將上半部紙張往後摺。

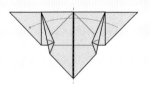

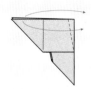

12 對摺。

13 依圖示線，將前面和後面的翅膀往後摺。

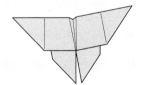

蝴蝶完成了！

07 千羽鶴，一千年的平安好運

紙鶴，是最受歡迎的傳統摺紙樣式。

紙鶴象徵著和平、健康和長壽，傳統上認為摺一千隻紙鶴（日文稱為「千羽鶴」）能實現一個願望。傳說，鶴能活一千年，一隻紙鶴就代表一年的平安健康。在某些版本的故事中，摺千羽鶴能帶給人好運和幸福。而現在，我們贈送紙鶴作為希望、愛、友誼和世界和平的象徵。

製作紙鶴需要一點堅持和耐心，但你會得到一件美麗且精緻的作品。

製作基礎：正方基本型（參考第 24 頁）和
　　　　　紙鶴基本型（參考第 28 頁）。

紙鶴
這樣摺！

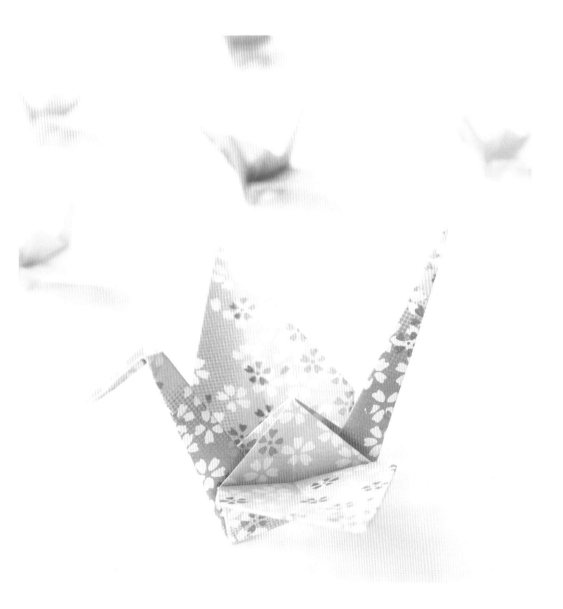

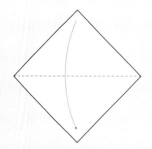

1 沿虛線將紙對摺。

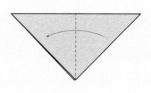

2 再將三角形對摺。

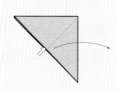

3 將上層紙張提起,往右
　拉,展開壓平成菱形。

4 翻面。

5 將上層紙張提起,往左
　拉,展開壓平成正方基
　本型。

6 將下方兩個邊（只有上層紙張）摺至中間後打開。將頂部向下摺出摺線後打開（如圖示）。

7 將底部的角（只有上層紙張）向上拉。

8 底部的角向上拉時，兩邊向內摺。

9 兩邊壓平，做出花瓣摺。

10 翻面。

11 重複步驟 6-9，在另一邊做出花瓣摺，完成紙鶴基本型。

12 將底部兩邊（只有上層紙張）摺至中間。

13 翻面。

14 重複步驟 12，將底部兩邊摺至中間。

15 底部的兩個角向內壓摺。

16 左邊的尖角向內壓摺成
紙鶴的頭。

17 將翅膀展開。

紙鶴完成了！

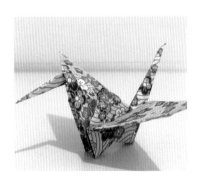

編輯的靜心體悟

紙鶴步驟多、細節多，關掉其
他感官，專注在自己手上的動
作時，會逐漸進入平靜、祥和
的感覺。

08 鴿子，自由、愛、和平

鴿子摺紙是一種傳統樣式。步驟簡單，沒有複雜的技巧，非常適合初學者。鴿子翅膀的角度，會讓成果看起來十分優雅、美麗。

鴿子代表和平、愛、溫柔、自由和純潔，適合作為各種節慶、禮品的卡片裝飾。

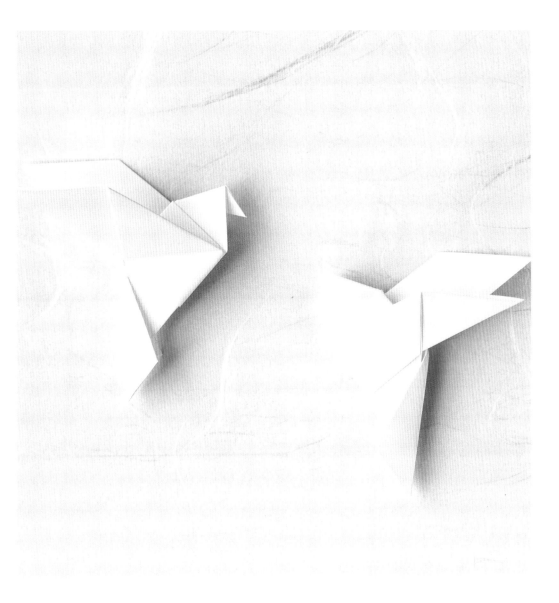

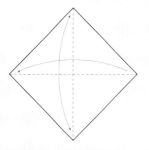

1 沿著虛線摺出摺線後打
開，再將紙左右對摺。

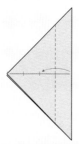

2 將右邊摺至中間（先對齊右
側的邊與左側的角，壓出一
小條摺線，再將右邊對齊摺
線摺過去）。

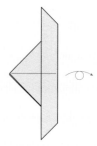

3 翻面。

4 將上層紙片摺至左邊，
摺線與下層紙片的邊對
齊（如圖示）。

5 從上往下對摺。

6 將兩邊翅膀向上摺。

7 左邊的角向內壓摺，做
出鴿子的頭。

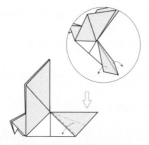

8 右邊紙片打開，往下壓
平兩端，變成尾巴。

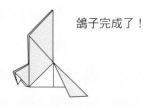

鴿子完成了！

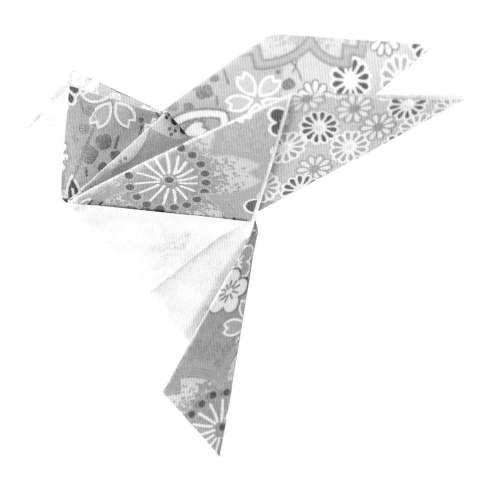

09 狐狸的表情，你專屬

　　我創作的狐狸摺紙，有著大大的立體耳朵，十分可愛。而且，它有多種功能，可以當作書籤、卡片裝飾、以森林為主題的派對或居家裝飾，也可以作為孩子們的手指玩偶。

　　狐狸耳朵使用展開壓平的摺法，鼻子則為兔耳摺。因為鼻子很小，摺起來可能有點困難，但請別因此而氣餒！摺紙需要大量的練習，技巧逐漸改善後，成果就會越來越好。

　　你可以讓狐狸的臉維持空白，也可以畫上眼睛，製作出獨一無二、專屬於你的狐狸角色。

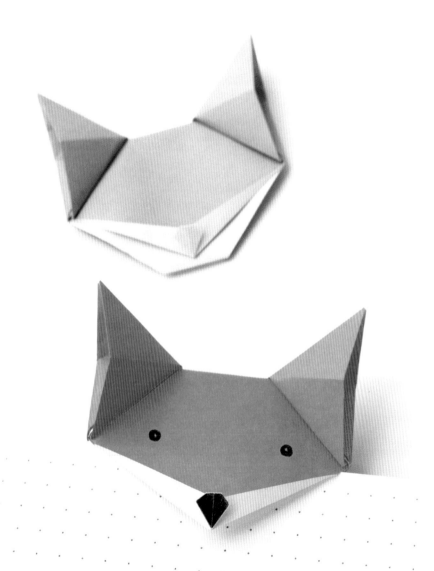

1 沿著虛線將紙對摺。

2 三角形的頂點（兩層）
往下摺，並讓頂點稍微
超過底線。

3 將兩邊的三角形，沿著
上層三角形的左右兩邊
往後摺。

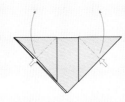

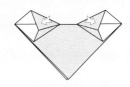

4 將上面的兩個三角形往
下摺。

5 打開兩邊三角形上面那
一層，並向上拉。

6 展開壓平成菱形。

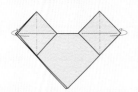

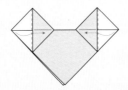

7 將步驟 6 做出的兩個菱
形，上層往後對摺，並
塞入口袋中。

8 再將菱形的下層向內對
摺，塞入口袋中。

9 將上層紙張的底邊向內
摺，摺線如圖所示，捏
出一個兔耳摺。

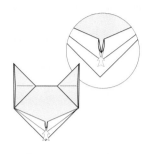

10 將步驟 9 摺出的「兔耳」朝著中間拉高。

11 將「兔耳」中心立起來，再壓平成扁平的菱形。

12 將步驟 11 的菱形尖端往後摺。接著將底部的角往後摺。

狐狸完成了！

如果想讓狐狸更栩栩如生，可以畫上鼻子和眼睛。

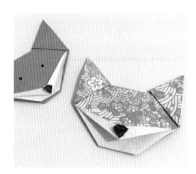

編輯的靜心體悟

兔耳摺不太容易，但是多練習一定會掌握訣竅。想遠離 3C，這款摺紙很適合——我為了摺好狐狸鼻子，成功遠離手機半個多小時。

10 企鵝，辦公桌上的可愛便條

企鵝摺紙有很多不同的版本，有些步驟簡單，也有些較為複雜。這個版本是我的創作，屬於簡單的版本。它能自行站立，兩邊各有一個小口袋，能放置貼上旗幟的牙籤、小卡或者小東西。

企鵝摺紙非常適合當作座位牌、辦公桌上可愛的便條紙夾及裝飾小物。

需要你稍微留意的是，在某些步驟時得測量距離。你可以用尺量，但用眼睛目測也沒問題。用尺測量並做標記，能讓你掌握好距離，但不必非常準確。就算相差幾公釐，仍然能做出企鵝。

準備工具：尺和筆（測量用，非必備）。

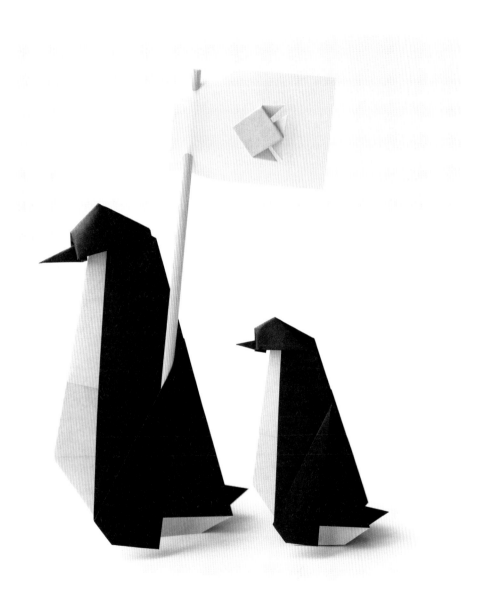

1 沿虛線摺出摺線後打開。

2 再將紙左右對摺。

3 左邊上層紙片的角，自八分之一處向後摺。下層重複此步驟。

4 將紙打開。

5 紙張上半部，自五分之一處向下段摺。

6 將紙張兩邊向下摺至紅點處（距離中線約八分之一處）。

7 如圖所示，將兩個角往後摺。

8 向後對摺。

9 拉起底部的角，向內壓
摺（摺線如圖所示）。

10 底部上層的角向後摺。
下層也重複此步驟。

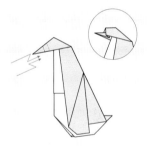

11 頂端的角向外翻摺，做
出企鵝頭部。

12 步驟 11 的頭部，以內
側段摺做出鳥喙。

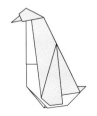

企鵝完成了！

Chapter 3

桌子繽紛了，
人生也繽紛

11 山茶花，最吸睛的餐桌裝飾

　　這朵美麗的傳統山茶花摺紙，必須用不對稱的展開壓平方式，較不容易製作。對初學者來說可能有些挑戰，因此我建議你熟悉摺紙技巧後，再來嘗試這個樣式。

　　當你對摺紙已頗為熟練，能利用不對稱的展開壓平方式，這個過程會更簡單而有趣，因為基本上是同樣的步驟重複四次。

　　你可以將山茶花作為餐桌裝飾、貼在卡片上裝飾，或作為禮品包裝。

　　如果使用不同尺寸的紙（邊長差距 4 公分），便可將成品套在一起，變成多層花瓣的山茶花。葉子則是非常簡單的傳統樣式，能巧妙襯托出花朵的美麗。

準備工具：膠水或雙面膠（黏貼用，非必備）。

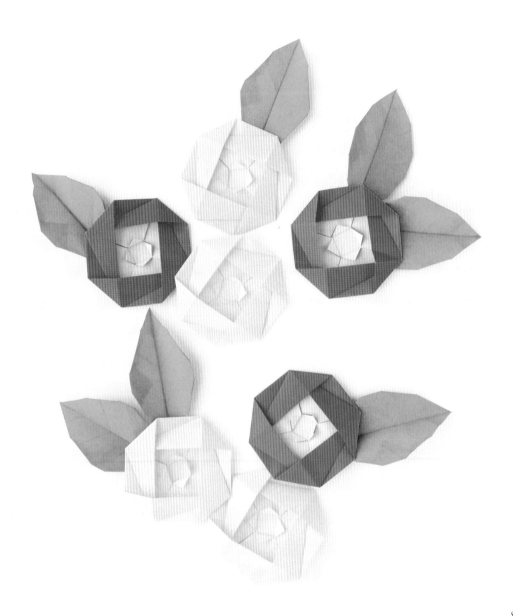

山茶花

1 沿著對角線對摺後打開。

2 底邊摺至中間（半風箏摺）。

3 右邊摺至中間。

4 將下方的紅點向上提（上層紙張），與圖中標示的另一個紅點接合，在圖示線處做出谷摺線。

5 這時，紙張會向上彎曲。兩個紅點接合時，對齊兩點所在的直邊，展開下方口袋（兩邊不對稱）並壓平。

6 上邊摺至中間。

7 提起右角紅點處（上層紙張），與圖中標示另一個紅點接合，在圖示線處做出谷摺線。這裡與步驟 4 相同。

8 這時，紙張會向上彎曲。兩個紅點接合時，對齊兩點所在的直邊，展開下方口袋（兩邊不對稱）並壓平。這裡與步驟 5 相同。

9 接合圖上標示的兩個紅點，對齊上邊，將左邊摺過去。

10 上方的紅點向上提（上層紙張），與圖中標示另一個紅點接合，在圖示線處做出谷摺線。這裡與步驟 4 和步驟 7 相同。

11 這時，紙張會向上彎曲。兩個紅點接合時，對齊兩點所在的直邊，展開下方口袋（兩邊不對稱）並壓平。

12 將底部的角沿著現有的摺線向上摺。

13 微微打開三角形紙片。

14 盡量拉出底下的紙。

15 你會看到現有的摺線。箭頭處的山摺線，將它向內壓成谷摺線。

16 將下方紙片往上拉，邊對齊中間摺線並壓平。

17 左邊的紅點向上提（上層紙張），與圖中標示的另一個紅點接合，在圖示線處做出谷摺線。與步驟4、7、10相同。

18 這是紙張最後一次向上彎曲。兩個紅點接合時，對齊兩點所在的直邊，展開下方口袋（兩邊不對稱）並壓平。

19 將上方的三角形紙片向下摺，
塞入口袋中。

20 將最後一個角塞入下層口袋中。

山茶花完成了！
下一頁繼續
完成葉子。

21 將內部四個角向外摺。

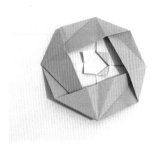

編輯的靜心體悟

步驟 14-17 乍看可能有點難度，
其實只要摺好步驟 15，就能掌
握花瓣的最後一步（看不懂時，
就先看下一張步驟圖）。

葉子

1 另外選一張紙,邊長為摺山茶花那張紙的一半。先將紙沿虛線對摺。

2 將左邊分為四等分,以此為間距段摺。

3 將紙張拉開。

4 斜邊向內摺,角度如圖所示。

5 將左邊直角的上層紙張向上摺,下層則往後摺。

6 延續步驟5,將上層紙張的邊角如圖示向內摺,讓葉子的邊角不那麼尖銳。下層紙張也重複此步驟。

7 打開葉子。稍微整理中間摺出
　來的葉脈，讓葉子更平整。

葉子完成了！

將花朵放在葉子上，
或用膠水、雙面膠等
工具，將花朵跟葉子
黏起來，大功告成！

編輯的靜心體悟

如果是用一般色紙摺花，摺葉
子的紙就是四分之一張色紙，
面積小，摺各個角的時候需要
一點耐心，但成品很漂亮。

12 一束百合，祝福百年好合

百合，是深受喜愛的傳統花卉摺紙，因為它擁有逼真、美麗的花瓣和花蕊。

只要熟悉青蛙基本型，再增加幾個步驟，就能輕鬆做出這朵美麗的花。

使用不同尺寸和顏色的紙，就能創造出鮮豔、美好的風景。這個摺紙非常適合作為餐桌裝飾，加上花莖也能做成精美花束。

製作基礎：正方基本型（參考第 24 頁）和
青蛙基本型（參考第 30 頁）。
準備工具：鉛筆等細長圓柱狀工具（非必備）。

百合花
這樣摺！

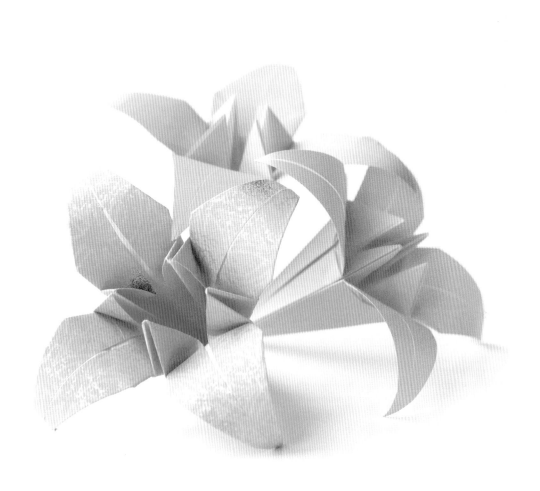

1 沿虛線將紙對摺。

2 將三角形對摺。

3 將上層紙張提起往右拉。

4 對齊摺線和中間，展開壓平成菱形。

5 翻面。

6 將上層紙張提起往左拉。

7 對齊摺線和中間，展開壓平成正方基本型。

8 將右邊上層紙張沿著中線拉到左邊。

9 對齊摺線和中間，展開壓平。

10 右上蓋摺至左邊。

11 將右邊上層紙張沿著中線拉到左邊。

12 對齊摺線和中間，展開壓平。

13 翻面。

14 另一邊重複步驟 8-12。

15 底邊（只有上層）摺至中間後打開。

16 將中間的角向上提（如圖示紅點），左右兩邊往中間摺。

17 壓平讓紅點接合，完成花瓣摺。

18 三角形紙片向下摺。

19 另外三面重複步驟 15-18，做出青蛙基本型。

20 旋轉 180 度。

21 將左上蓋摺至右邊。

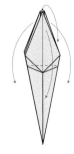

22 將底邊（只有上層）摺至中間。

23 另外三面也重複步驟 21和 22。

24 將頂點向下摺做出花瓣。

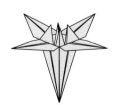

百合完成了！

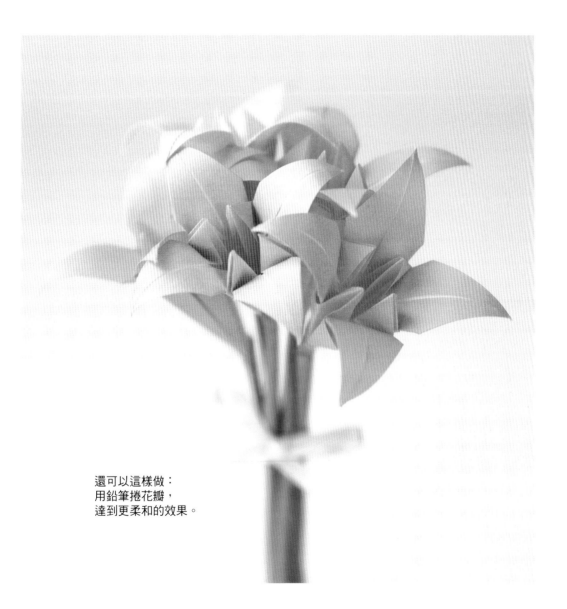

還可以這樣做：
用鉛筆捲花瓣，
達到更柔和的效果。

13 仙人掌盆栽，辦公室小人退散

這個可愛的仙人掌盆栽，是我的創作之一，用兩張同樣大小的紙完成。

仙人掌是以紙鶴基本型為基礎。如果你會摺紙鶴，那麼仙人掌對你來說輕而易舉。

這裡要運用到名為「沉摺」的嶄新技巧，是摺紙中稍微進階的摺法。

仙人掌是很酷的室內植物，因為它的外型別具特色，在工藝、家居裝飾和印刷品，都是很時尚的設計。

享受製作可愛仙人掌的樂趣吧！它們能自行站立展示，也可以平放來裝飾卡片，加上相框也能變成藝術品。

**製作基礎：正方基本型（參考第 24 頁）和
紙鶴基本型（參考第 28 頁）。**

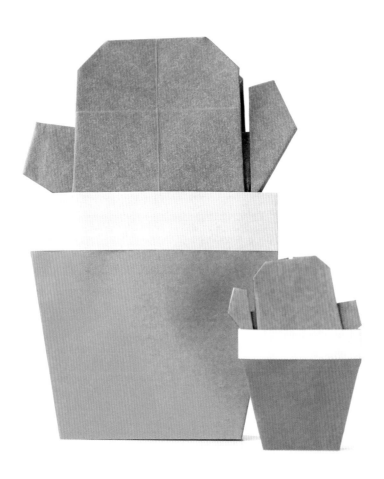

仙人掌

1 沿著虛線將紙對摺。

2 將三角形對摺。

3 將上層紙張提起，往右
拉，展開壓平成菱形。

4 翻面。

5 將上層提起往左拉，展
開壓平成正方基本型。

6 將底邊（只有上層）和
頂部摺至中間後打開。

7 將底部的角向上拉。

8 底部的角向上拉時，將兩邊摺
至中間。

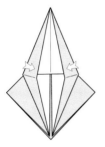

9 兩邊壓平，做出花瓣摺。

10 翻面，另一邊重複步驟 6-9，做
出花瓣摺，完成紙鶴基本型。

11 底部兩個三角形向內壓
摺，摺在圖示線上。

12 左邊的角向內壓摺在圖示線上，
右邊的角向外翻摺。

13 右邊狹長部分向外翻摺（沿著圖示線處），塞入前後紙張中間。

14 上面的角（上層）向下拉，沿著原本的摺線摺下來。另一邊也重複此步驟。

15 頂點向下摺，壓出摺線後打開。

16 從頂點向下壓，做出沉摺。

17 將上層左右兩個角向後摺，另一邊重複此步驟。

仙人掌完成了！
下一頁
繼續製作盆栽。

盆栽

1 另外取一張紙，尺寸與摺仙人掌
　的紙相同。先將紙向上對摺。

2 將上層紙片向下摺，下層也重
　複一樣動作。

3 依圖示線摺成三等分。

4 將右邊紙張塞入左邊口袋中。

5 將上方反摺的紙片，塞入後層的
　反摺紙片中。

6 依圖示線，將兩邊向內壓摺，
　摺出盆栽的形狀。

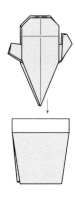

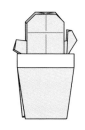

7 將完成的盆栽翻面。

8 把仙人掌插入前方口袋。

仙人掌盆栽
完成了！

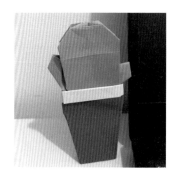

編輯的靜心體悟

沉摺有點難度，如果是第一次摺很容易卡住。仙人掌的步驟 15 向後摺，讓摺線更清楚，會比較容易向下壓，這也是一個多練習就能掌握技巧的摺法。

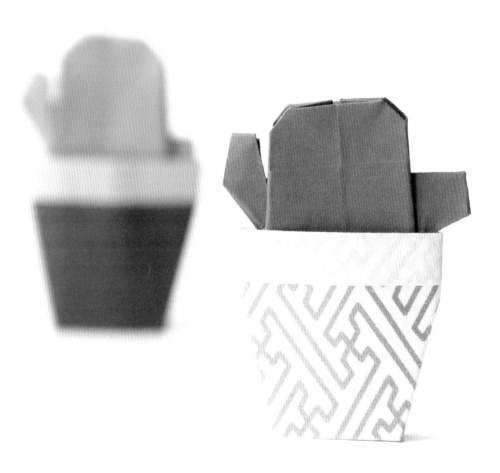

14 立體鬱金香，我家有一片花園

　　傳統的鬱金香摺紙成品是立體的，能自行站立，也可以平放在卡片上。

　　鬱金香適合當作美麗的春天裝飾，如果摺出的數量很多時，全部放在一起變成鬱金香園，會更加可愛。

　　摺紙過程相對簡單，無論初學者或小孩都能很快上手，享受摺紙樂趣。

製作基礎：水雷基本型（參考第 25 頁）、
　　　　　風箏基本型和菱形基本型（參考第 26 頁）。

鬱金香
這樣摺！

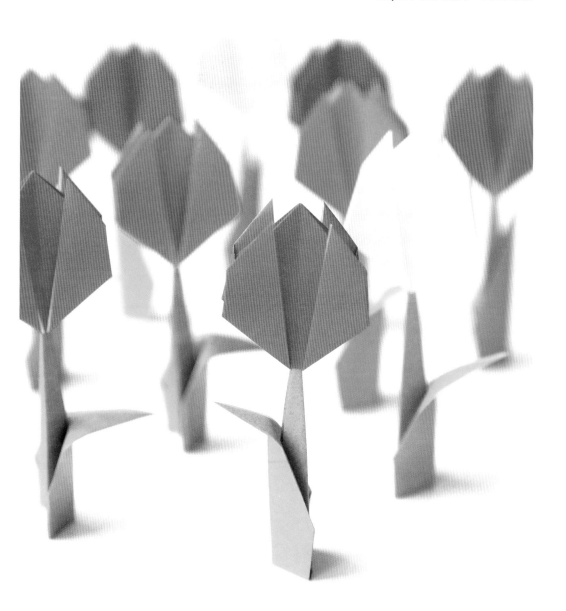

鬱金香花

1 沿虛線將紙對摺。

2 再對摺。

3 將上層紙張提起,往右拉。

4 對齊摺線和中間,展開
　壓平成三角形。

5 翻面。

6 將上層紙張提起,往左拉。

7 對齊摺線和中間，展開壓平成三角形。

8 將上層紙張兩邊的角往中間摺（不用對齊頂角，往左右略打開一些，參考步驟 9 的圖）。翻面，另一邊重複此步驟。

9 將上層紙張的左右兩邊，依圖示線向後摺。翻面，另一邊重複此步驟。鬱金香花完成！

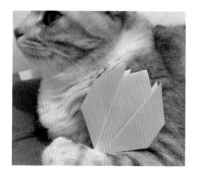

編輯的靜心體悟

花的難度不高，可以多嘗試步驟 8，看看兩邊花瓣打開到什麼程度最好看。

113

花莖

1 另外取一張紙，尺寸與
 摺鬱金香花的紙相同。
 沿虛線對摺後打開。

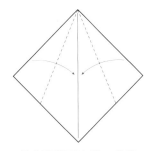

2 將上邊摺至中間，做出
 風箏基本型。

3 將底邊摺至中間，做出
 菱形基本型。

4 底邊再一次摺至中間。

5 拉起底角，沿圖示線向
 上摺。

6 左右對摺。

7 拉開左邊尖角，與右邊
尖角空出一點距離。

8 右邊紙張向外翻摺。

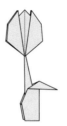

9 將花莖尖端插入鬱金香
底部的小開口。

鬱金香
完成了！

編輯的靜心體悟

摺到步驟 4 時，因為紙有點厚
度，靠近尖角處可能不太好摺，
但只要稍微有耐心、慢一點就
可以摺好。

15 迷你聖誕樹，上班也有節慶感

　　這個聖誕樹樣式是我的創作，其製作過程包含了剪紙和摺紙。以正方基本型作為基礎，製作簡單，適合所有年齡層的人。

　　簡潔的設計非常適合聖誕節布置。也可以在它的頂端切出一條縫，夾上星星裝飾，或變成名片夾。

　　這個摺紙造型也可以用於彈出式聖誕卡片、禮品包裝、裝飾品、紙花環等。如果你用不同尺寸、漂亮的紙來摺，甚至可以成為餐桌的裝飾品。

製作基礎：正方基本型（參考第 24 頁）。
準備工具：剪刀。

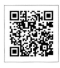

迷你聖誕樹
這樣摺！

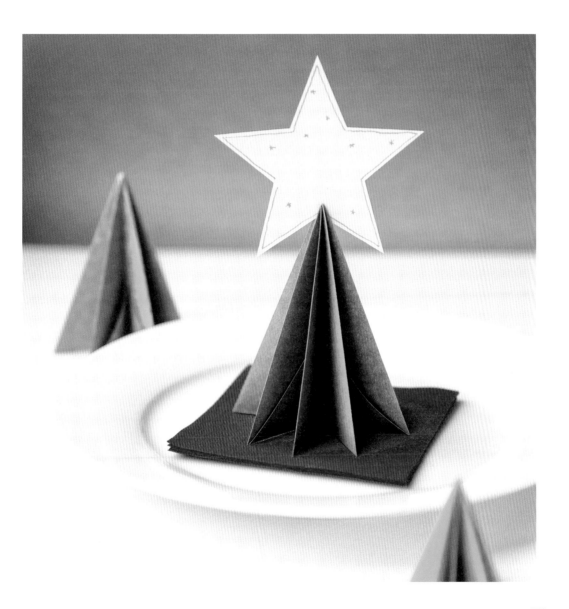

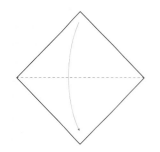

1 沿著虛線對摺。

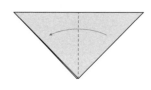

2 再將三角形對摺。

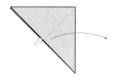

3 上層紙張提起，往右拉。

4 將摺線和中間對齊，展
　開壓平成菱形。

5 翻面。

6 上層紙張提起，往左拉。

7 將摺線和中間對齊，展
　開壓平成正方基本型。

8 提起右上層紙片，往左
　拉並壓平。

9 左上蓋摺至右邊。

10 提起左上層紙片，往右
　　拉並壓平。

11 右上蓋摺至左邊。翻
　　面，另一邊重複步驟
　　8-11。

12 將上層紙片底部的三角
　　形向上摺，摺出摺線後
　　打開。

13 將這個三角形剪一半。

14 將步驟 13 剪出的三角
　　形向後摺，讓紙片留在
　　後面。

15 所有底部的三角形重複
　　步驟 12-14。

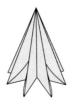

聖誕樹
完成了！

Chapter 4

心情、桌子
一起亮起來

16 經典方盒，收納、送禮最好用

　　這個經典的方形盒子是我最喜歡的摺紙，而且是我認為每個人必學的樣式，只需要幾個簡單的步驟就能完成。

　　將上蓋立方盒放在底座立方盒上，就能做出漂亮的有蓋禮品盒，再加上蝴蝶結或漂亮的包裝紙更顯特別。此外，如果不將底座跟上蓋組合，單一個盒子也能拿來裝東西，例如將收納盒當作抽屜內的分隔。

　　如果你想做較大的盒子，可以選用磅數較高的紙張，更堅固耐用。

製作基礎：坐墊基本型（參考第 27 頁）。
準備工具：剪刀。

經典方盒
這樣摺！

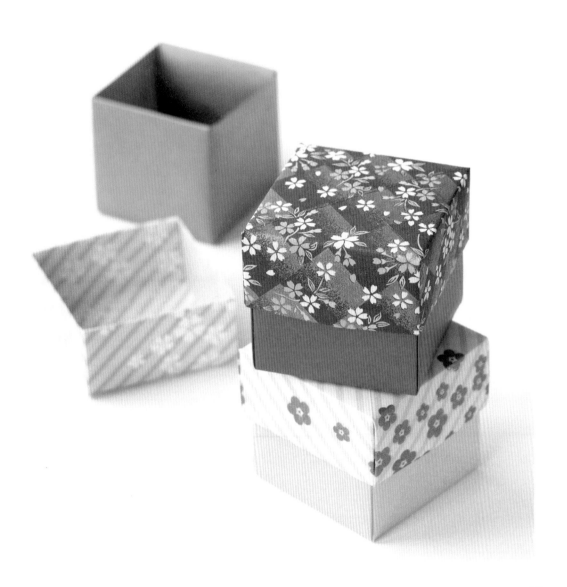

盒子

1 沿虛線對摺後打開。

2 翻面。

3 將四個角摺至中間，做出坐墊基本型。

4 旋轉 90 度。

5 水平摺成三等分，摺出摺線後打開。

6 垂直摺成三等分，摺出摺線後打開。

7 打開上下兩個三角形。

8 這個步驟是為了讓兩邊
站立。紅點兩兩接合，
先將其中一組接合，再
將另一組疊上去。

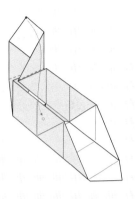

9 將頂角向下摺，讓紅點
接合盒子底部中央。

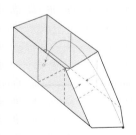

10 另一邊重複步驟 8-9。

盒子底座完成了！
翻開下一頁
繼續製作上蓋。

上蓋

1 另外取一張紙，尺寸和摺盒子底座的紙相同。沿著虛線對摺後打開。

2 四個角摺至中間，摺出摺線後打開。

3 沿著步驟 2 的摺線，用剪刀剪下。

4 沿虛線對摺後打開。

5 翻面。

6 將四個角摺至中間，做出坐墊基本型。

7 上邊和下邊摺至中間後打開。

8 打開上下兩個三角形。

126

9 將兩邊往中間摺。

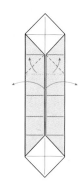

10 中間往兩側打開,並在
 圖中谷摺線處向內摺,
 做成盒子。

11 將頂角向下摺,讓紅點
 接合盒子底部中央。

12 另一邊重複步驟 10-11。

上蓋完成了!

17 首飾、小物，都收進扭轉盒

只需要簡單的摺紙技巧，就能做出這個獨特、優雅、有趣的作品。

我最喜歡這個盒子百看不厭的造型和風格，摺紙過程也充滿樂趣。

這個漂亮的扭轉盒，有個方形底座和扭轉的方形開口，側面有四個重複的三角形。扭轉盒外觀獨特，很適合用漂亮的和紙來摺，在裡面裝入乾燥花、新鮮花瓣、從海邊撿來的貝殼和石頭，當作居家裝飾。也能拿來放常戴的首飾。

用更大張、磅數更高的紙來製作，可以當作鑰匙托盤。

準備工具：剪刀。

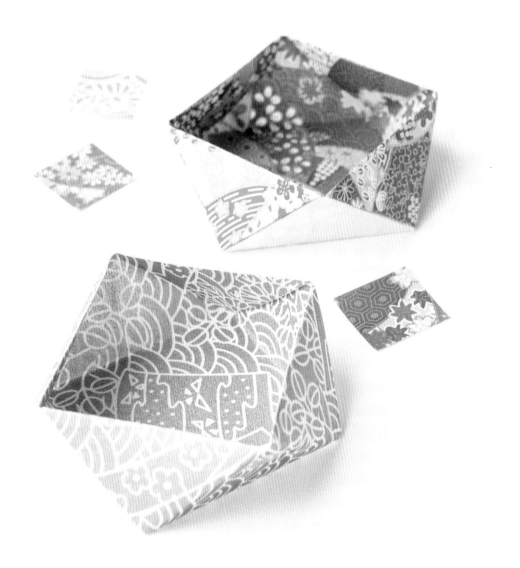

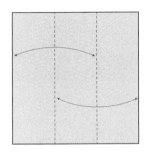

1 垂直摺成三等分後打開。

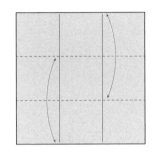

2 水平摺成三等分後打開。

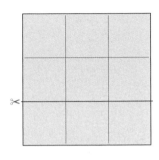

3 剪掉底部的三分之一。

4 將右邊對齊前三分之一
 的摺線摺過去。

5 將上層紙張的左邊對摺
 至右邊。

6 對摺,左邊對齊右邊。

7 上層紙張對摺,右邊摺
 至左邊後打開。

8 將四個角往內摺,右邊
 的兩個角只摺上層。

9 將右上層紙張摺至左邊。

10 右上層摺至左邊。

11 如圖示,將四個角往內摺(與步驟8相同)。

12 將左上層紙張摺至右邊。

13 從中間打開。

14 輕輕拉開兩邊。

15 上下邊往下壓,盡量拉開左右兩邊。壓平變成嘴脣的形狀。

扭轉盒
完成了!

16 鬆開後將左右兩側往內推,讓盒子成形。

18 點心盒，
讓客人忍不住多拿兩顆糖

　　這款經典的點心盒不僅外觀可愛，而且非常實用，底座寬所以很穩固。

　　根據正方基本型，再加上幾個簡單的步驟，就能做出這個可以裝糖果和零食的完美小盒子。

　　建議你選一張漂亮的紙來製作，因為盒子內外都會顯現出紙的圖案。

　　製作過程簡單，不需要花太多時間就能做出很多個。在派對時用這個盒子裝點心，肯定會讓客人留下深刻印象。不只能放點心，也適合放其他小東西。

製作基礎：正方基本型（參考第 24 頁）。

點心盒
這樣摺！

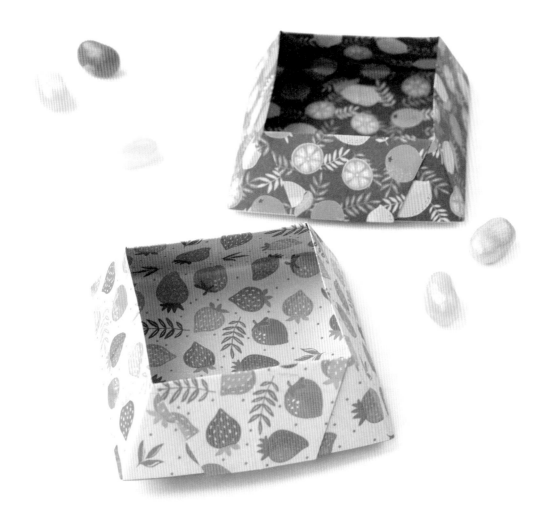

1 沿虛線將紙對摺。

2 將三角形對摺。

3 上層紙張提起往右拉。

4 對齊摺線和中間，展開壓平成菱形。

5 翻面。

6 重複步驟 3-4，將上層紙張提起往左拉，做出正方基本型。

7 旋轉 180 度。

8 將上層紙張的頂角，對齊底角摺
　過去，下層也重複此步驟。

9 將上層紙張的上邊往後
　摺至中間，下層也重複
　此步驟。

10 將上層紙張底部向上捲摺（可以
　　先沿底部左右兩個角摺出摺線，
　　再將底角對齊這條摺線往上摺），
　　下層也重複此步驟。

11 將步驟 10 摺出的小紙片往下摺，往後塞進口袋，下層也重複此步驟。

12 將右上蓋移至左邊。翻面，另一面重複此步驟。

13 將上層紙張的頂角，對齊底角向下摺，另一面也重複此步驟。

14 將尖角往上摺至中間，另一面重複此步驟。

15 將上層紙張往後摺，塞入口袋（先摺出摺線，再往後摺入口袋）。另一面也重複此步驟。

16 底部的三角形向上摺出摺
　線後打開，接著打開上邊。

17 輕輕拉開上邊，並將底
　部向上推，讓盒子成形。

點心盒完成了！

編輯的靜心體悟

底部四個邊也可以稍微壓出摺
線，讓底座更穩。不只能裝點
心，也很適合放迴紋針之類的
小文具。

19 方形盒，文具好拿好整理

這個方形盒是經典摺紙樣式的改造，從盒子外面能看到紙的兩面花樣。

可以放桌上或抽屜內使用，讓你能妥善收納居家環境或辦公室。

接下來示範的步驟中，使用的是正方形的紙。你也可以使用長方形的紙，步驟完全相同，但能做出更長的盒子，適合拿來當作筆盒。

你也可以做個蓋子，只要選擇比底座稍微大一點的紙來摺，這樣就能完美闔上。

準備工具：尺和筆（測量用，非必備）。

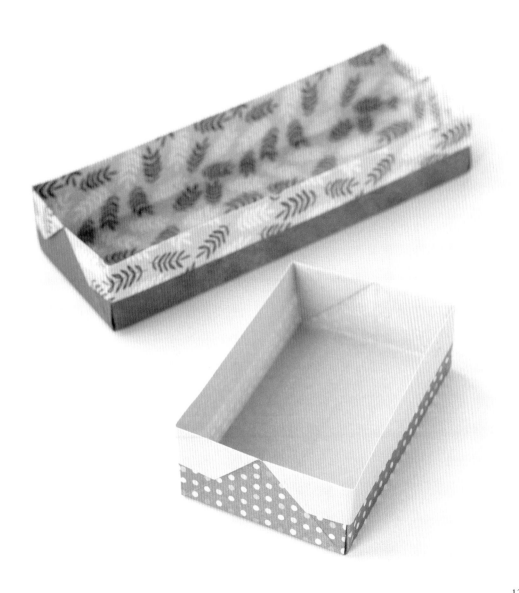

1 沿虛線將紙對摺。

2 將上邊雙層一起往下摺五分之一。

3 底邊對齊上邊，摺出摺線後打開。

4 將紙張打開。

5 你會看到紙上有五條摺線。將底部數來第二條摺線反摺成谷摺線。

6 將底部兩個角摺至底部摺線，如圖所示。

7 如圖所示，將小角向下摺。

8 將長條紙片向下摺。

9 上邊沿著上面數來第二條摺線向下摺。

10 將上方兩個角向下摺至摺線，如圖所示。

11 如圖所示，將小角向上摺。

12 將長條紙片向上摺。

13 將左右兩邊的角向內摺，摺出圖示的摺線後打開。

14 從中間打開。

15 輕輕拉開向內摺上下兩側，左右向內推，整理四個角的摺線，讓盒子成形。

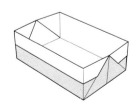

方形盒完成了！

20 扁平盒，摺好不占空間， 隨手就取用

這是一種日本傳統的扁平盒子，能自動闔上，用於存放小而扁平的物品。

這個盒子的優點是可摺疊，你可以做很多個，疊起來不會占太多空間，使用時打開就能變成盒子。

我媽媽過去常用雜誌的紙製作這個盒子，拿來放廚餘。而我喜歡用這個盒子來放小禮物。

製作過程相對簡單，而且只需要幾個額外步驟，就能將打開的地方做成心型，非常適合派對使用，或在裡面放婚禮小物。

準備工具：剪刀。

扁平盒
這樣摺！

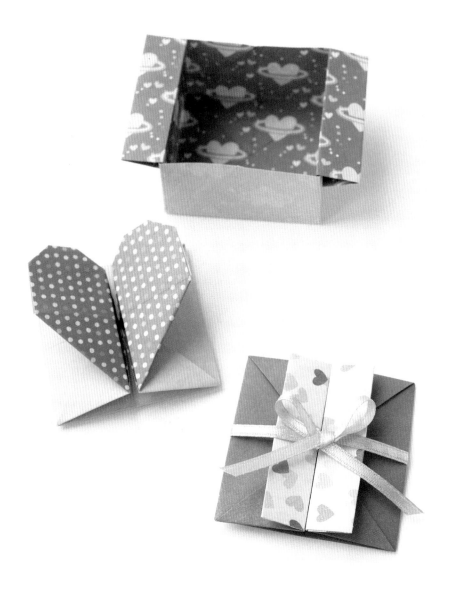

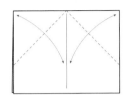

1 將紙張分成三等分，用剪刀剪去三分之一。

2 沿著虛線對摺。

3 將上面兩個角摺至中間後打開。

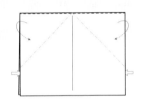

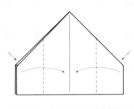

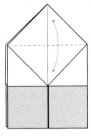

4 沿著步驟 3 的摺線，將上面兩個角向內壓摺。

5 將上層紙張的兩邊摺至中間，另一面也重複此步驟。

6 頂角摺至中間後打開。

7 將底部沿著圖示摺線向上摺，另一面也重複此步驟。

8 旋轉 180 度。

9 打開上邊的口袋。

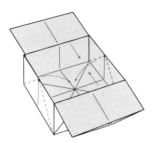

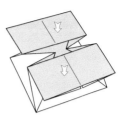

10 輕輕拉開，讓盒子成形。

11 將有紙片的兩側往盒子內側靠攏。另外兩個側邊摺出四條摺線（如圖所示），讓紅點接合。

12 輕壓盒子上方，使它呈扁平狀。

條狀設計

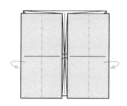

條狀設計的盒子完成了！

13 a 將上層紙片對摺，塞到底下。

心型設計

心型設計的盒子完成了！

13 b 將上層紙片的底部兩個角向後摺；上面兩個外角向後摺，內角則向內壓摺。

Chapter 5

趣味包裝，
送禮像遊戲

21 卡片、禮金，用自闔信封送給 特別的人

這個傳統的日本自闔式信封，是最值得學習的實用樣式之一。

製作過程簡單，基本上就是不斷重疊四個角，最後塞進旁邊的口袋。只要改變一個步驟，就能在信封正面做出漂亮的圖案，例如風車（參考第 150 頁步驟 4）。

紙張兩面的花色都會出現在信封上，因此建議你使用兩面不同顏色或圖案的紙。

摺疊信封非常適合特殊活動包裝，可以在裡面放鈔票、卡片，或任何小型的扁平物品。

自闔信封 這樣摺！

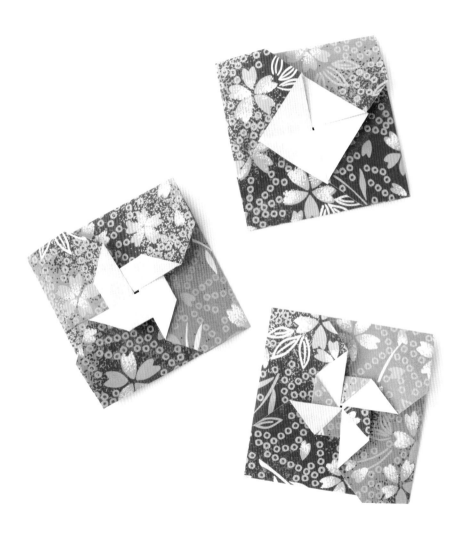

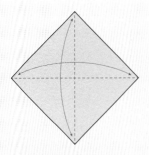

1 沿虛線對摺後打開。

2 將所有的角對齊中間,在圖示的虛線處做出小摺線後打開。

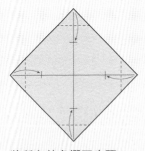

3 將所有的角摺至步驟2的摺線處。

4 將三角形的頂角向外摺至邊線(若想做出不同的圖案,請參考第153頁步驟4a與4b)。

5 翻面。

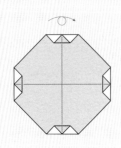

6 將底邊摺至中間。

7 將右邊摺至中間。

8 將上邊摺至中間。

9 將左邊摺至中間。

10 打開左邊的紙張。

11 打開底部紙張的左邊口袋（不需要完全打開，只要足夠塞入左邊紙張即可）。

12 將左邊紙片的下半部塞進去（讓紅點接合內側紅圈）。

13 闔起來，左下角的摺線反摺進去，最後將整個信封壓平。

摺疊信封完成了！

做出不同的圖案

4 a 步驟 4 若將三角形的頂角往後摺，即可做出這個圖案。

4 b 步驟 4 若略過不摺，即可做出這個圖案。

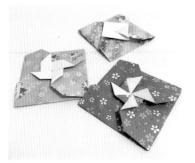

編輯的靜心體悟

摺步驟 6-9 時，可以把紙順著轉一圈，會更順手好摺。

22 基本款信封，
簡約但充滿手作心意

摺信封的方法有很多種，這是最簡單的一種，也是我的創作。只要幾個簡單、好記的步驟，非常適合初學者。

做出這個實用的信封不花什麼時間，當你需要信封卻又找不到時，就能派上用場。甚至，你也可以直接將信件摺成信封形狀。

信封能呈現豐富的創意，用你最喜歡、最漂亮的紙來摺吧！我還喜歡在信封加上小小的愛心點綴，做法參考第 44 頁的心型名牌。

 基本款信封
這樣摺！

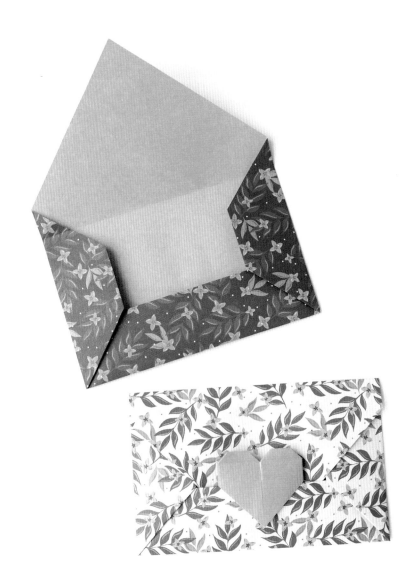

1 沿虛線對摺後打開。

2 將紙對摺，在中間做出
一個小摺線後打開。

3 將底部的角摺至中間。

4 將底部的邊摺至中間。

5 將兩邊的角摺至中間後
打開。

6 將兩邊的角摺至步驟 5
做出的摺線上。

7 依圖示，將底部的兩個角
向上摺。

8 將兩邊沿著步驟 5 的摺
線向內摺，如圖所示。

簡易信封
完成了！

9 將上方的角對齊底邊往
　下摺，再塞入口袋中。

做一個心型封印

簡易信封
加上心型封印
完成！

你可以在口袋中塞入心型名牌（參考第 44 頁）裝飾信封，此時使用信封邊
長一半的紙來製作。例如，如果你用邊長 15 公分的正方形製作信封，就用
邊長 7.5 公分的正方形做心型名牌。

23 實用禮品袋，小禮物帶著走

　　這個禮品袋以水雷基本型為基礎，可能是最快速、最簡單、最有效的禮品袋製作方式。你可以任意選擇喜歡的包裝紙，做成想要的大小，不需要再購買現成的袋子！

　　如果步驟 9 製作精確，它就能自己闔上，不需要再用其他東西包裝；當然，你也可以用緞帶或紙膠帶封上禮品袋，讓它更精緻。

　　這是一個完美的小禮品袋，可裝派對禮品、婚禮禮品，或是給兒童的派對包，甚至也可以用來製作聖誕倒數日曆！

製作基礎：水雷基本型（參考第 25 頁）。
準備工具：尺和筆（測量用，非必備）。

實用禮品袋
這樣摺！

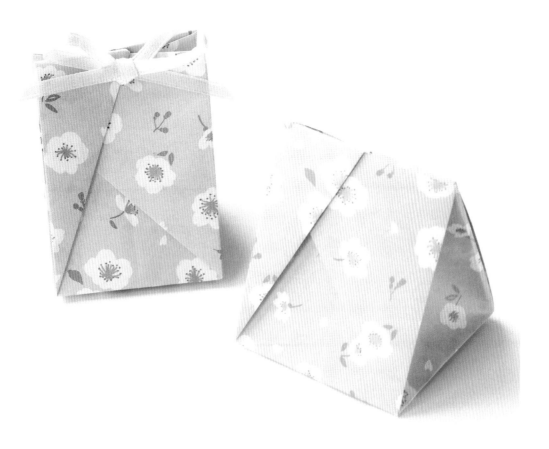

1 沿著虛線將紙對摺。

2 再對摺。

3 上層紙張提起，往右拉。

4 對齊摺線和中間，展開
壓平。

5 翻面。

6 上層紙張提起，往左拉。

7 對齊摺線和中間，展開
壓平成水雷基本型。

8 旋轉 180 度。

9 底部的角向上摺，摺在
中線上略低於三分之一
的位置（如圖所示），
摺出摺線後打開。

10 將右邊上層紙張，沿著圖示摺線摺過去。

11 將左邊上層紙張，沿著圖示摺線摺過去。

12 如圖所示，將上層三角形的邊向左摺，跟垂直的邊對齊。

13 將上層紙張頂端的小三角形往後摺，越過三層紙（步驟 10 的三角形和一層袋子）摺到袋子內部。

14 翻面，另一邊重複步驟 10-13。

15 從上面打開禮物袋，並整理方形底部，讓盒子成形。

實用禮品袋完成了！

放入小禮物後，將內部兩個小三角形插入對面第一層紙和第二層紙之間，就能闔上。步驟 9 的摺線精確，就能達到此效果。

24 不須膠帶或緞帶封口，
　　自鎖禮品袋

　　這個自鎖袋是我的創作，將袋子的一側塞入另一側反摺的紙片，即可闔上禮品袋。

　　禮品袋的開口處會顯示出紙張的反面圖案，因此你可以考慮使用雙面色紙。

　　對我來說，禮品包裝跟禮物本身一樣重要。使用自己親手做的東西更飽含情感，肯定會讓收件人留下深刻印象。

　　用邊長 15 公分的正方形紙製作，成品剛好能放標準尺寸的口紅（約可放入 7×3×1.5 公分的小東西）。如果你想放入更大的東西，只要選擇更大的紙張即可。

準備工具：尺和筆（測量用，非必備）。

**自鎖禮品袋
這樣摺！**

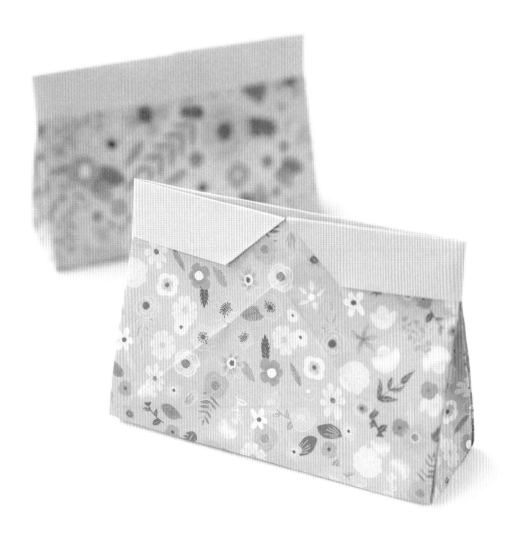

1 將紙張左右對摺,在中間留下一個小摺線後打開(如圖示)。

2 將紙張上下對摺。

3 將紙張平均分成六等分。頂邊向下摺,底邊向上摺出摺線後打開。

4 打開紙張。上、下邊仍維持摺疊狀態(此時上邊為往前摺,下邊為往後摺)。

5 翻面。

6 重新摺上面數來第一條摺線(如圖示),原本為山摺線,反摺成谷摺線後打開。

7 左右兩邊摺至中間。

8 如圖示，將上層紙片內側的兩個角往後摺。

9 將上半部左右兩邊對齊上面數來第一條摺線，下半部左右兩邊對齊下面數來第一條摺線，摺出摺線後打開（如圖示四條摺線）。

10 從中間打開，兩邊向上拉。

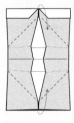

11 兩邊向上拉的同時，上邊和底邊往中間靠攏，形成長方形盒子。

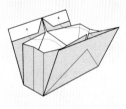

12 將原先的底邊塞入另一邊的反摺紙片下，即可闔上。

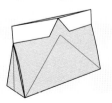

自鎖禮品袋完成！

25 神奇禮品袋，開闔效果如魔術

　　我很喜歡這款傳統的神奇禮品袋，它的外型簡單且優雅。開闔方式很有趣，它是由兩層結構組成，並非完全平坦，因此很適合裝入薄薄的小東西。

　　需要注意的是，山摺線和谷摺線務必摺得精確，如此一來，當你將紙張的四個邊推入時（參考步驟7），它就會像變魔術一樣關閉。

　　一旦熟悉了摺紙步驟，你會發現製作過程其實很療癒。

　　它是很漂亮的禮品袋。而如果用更大的紙來摺，也可以當作杯墊使用（用邊長15公分的正方形紙來摺，成品的邊長會是5公分，也就是三分之一，你可以藉此推算需要多大張的紙）。

神奇禮品袋
這樣摺！

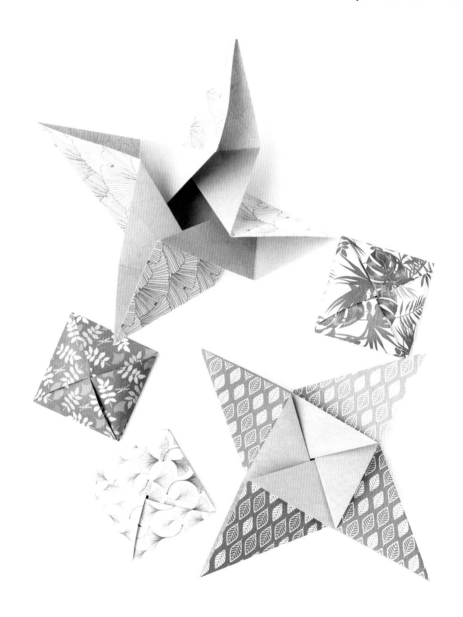

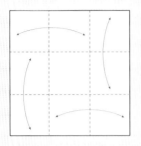

1 將紙張水平和垂直摺成三等分後打開。

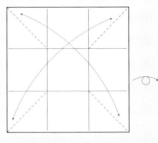

2 沿對角線摺，只在四個角的框內留下摺線，如圖所示。打開後翻面。

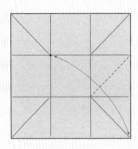

3 將底角帶到紅點處，在虛線處留下摺線後打開（右側中間框）。

4 其他三個角重複步驟3（你可以順時鐘旋轉，重複將底角向上摺）。

5 這是所有摺線完成的樣子。接著翻面。

6 摺出的摺線包括山摺線和谷摺線。

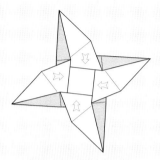

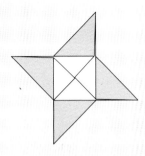

7 沿著山摺線的痕跡，從圖示
 箭頭處，慢慢將四個邊往裡
 面推（如果你要放入小東
 西，可在這個步驟放入，就
 放在正中央的四方形）。

8 繼續往裡面推，確定四
 邊的紙張重疊，再向下
 推、闔上紙張。

9 這是闔上後看起來的
 樣子。

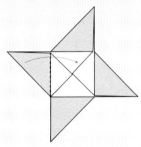

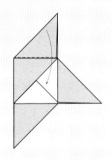

10 將左邊的三角形摺至右邊。

11 將上面的三角形向下摺，
 疊在左邊的三角形上。

12 將右邊的三角形摺至
 左邊，疊在上面的三
 角形上。

神奇禮品袋
完成了！

13 將下面的三角形往上摺，插
 入左邊三角形下方的口袋內。

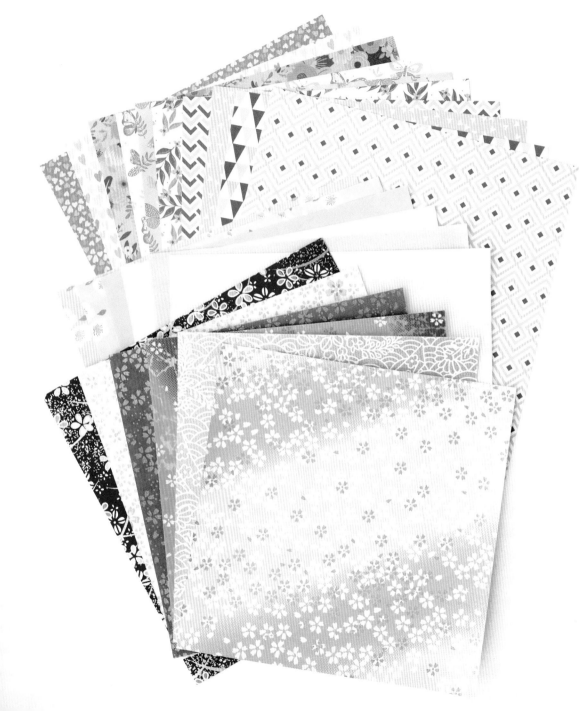

材料來源

　　我最喜歡的純色色紙 kami paper，由 TOYO 東洋文具事務用品製造，一面是彩色，另一面是白色，可於 Amazon 購得（按：東洋文具在高雄有實體店面，也可於網路搜尋賣場訂購商品）。

　　如果是帶有日本傳統圖案的色紙，我喜歡 Lavender Home（https://lavenderhome.co.uk）的和紙。

　　如果是有可愛圖案的色紙，我最喜歡的是克萊爾方丹（https://clairefontaine.com）。

　　此外，我也會在大創百貨（DAISO）購買（https://shop.daiso.com.tw/）。

國家圖書館出版品預行編目（CIP）資料

大人的靜心摺紙：一個人、一群人，動手摺，腦
袋放空了，壓力也歸零。25款看圖就能完成的紓
壓小物。／吳伊晶著；曾秀鈴譯 . -- 初版 . -- 臺北
市：大是文化有限公司 , 2023.05
176 面；17×19 公分 . -- （Style；72）
ISBN 978-626-7251-43-0（平裝）

1. CST：摺紙

972.1 112001116

Style 072

大人的靜心摺紙

一個人、一群人，動手摺，腦袋放空了，壓力也歸零。
25 款看圖就能完成的紓壓小物。

作　　　者／吳伊晶（Li Kim Goh）
譯　　　者／曾秀鈴
責 任 編 輯／連珮祺
校 對 編 輯／許珮怡
美 術 編 輯／林彥君
副 主 編／馬祥芬
副 總 編 輯／顏惠君
總 編 輯／吳依瑋
發 行 人／徐仲秋
會 計 助 理／李秀娟
會　　　計／許鳳雪
版 權 主 任／劉宗德
版 權 經 理／郝麗珍
行 銷 企 劃／徐千晴
行 銷 業 務／李秀蕙
業 務 專 員／馬絮盈、留婉茹
業 務 經 理／林裕安
總 經 理／陳絜吾

出 版 者／大是文化有限公司
　　　　　臺北市 100 衡陽路 7 號 8 樓
　　　　　編輯部電話：（02）23757911
　　　　　購書相關諮詢請洽：（02）23757911 分機 122
　　　　　24 小時讀者服務傳真：（02）23756999
　　　　　讀者服務 E-mail：dscsms28@gmail.com
　　　　　郵政劃撥帳號：19983366　戶名：大是文化有限公司

法 律 顧 問／永然聯合法律事務所
香 港 發 行／豐達出版發行有限公司 Rich Publishing & Distribution Ltd
　　　　　香港柴灣永泰道 70 號柴灣工業城第 2 期 1805 室
　　　　　Unit 1805, Ph. 2, Chai Wan Ind City, 70 Wing Tai Rd, Chai Wan, Hong Kong
　　　　　Tel：21726513　Fax：21724355　E-mail：cary@subseasy.com.hk

封面設計、內頁排版／林雯瑛　　印刷／鴻霖印刷傳媒股份有限公司
出 版 日 期／2023 年 5 月　初版
定　　　價／新臺幣 450 元（缺頁或裝訂錯誤的書，請寄回更換）
I S B N／978-626-7251-43-0
電子書 ISBN／9786267251447（PDF）　9786267251454（EPUB）